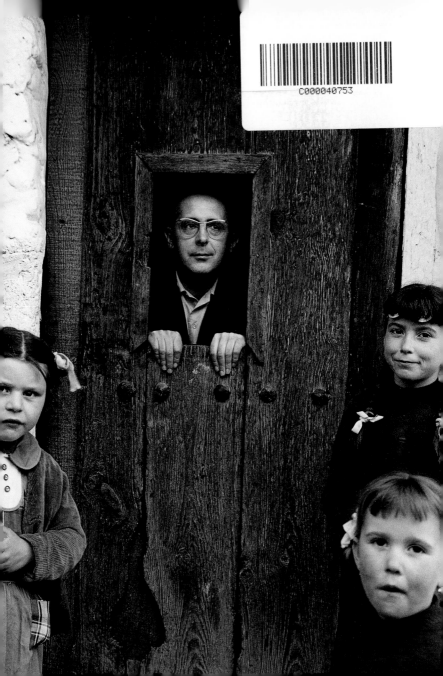

Biblioteca PHotoBolsillo

Paco Gómez

PHoto**Bolsillo** LA FABRICA EDITORIAL

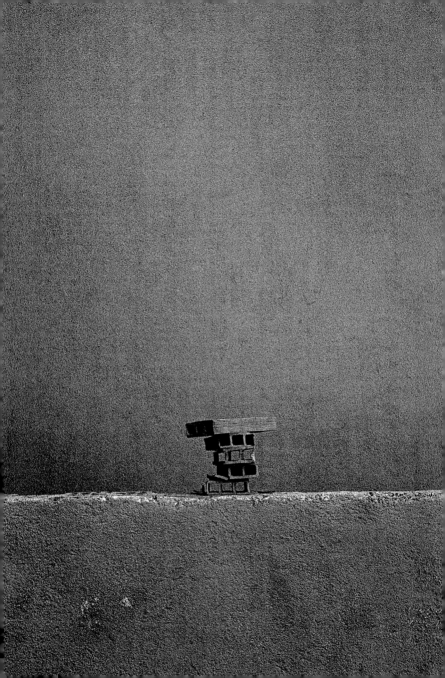

Paco Gómez
La sutil elegancia del ladrillo
Por Ramón Masats

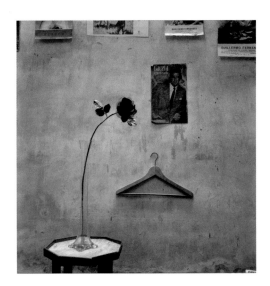

Taller tienda, 1962

Creo que fue Unamuno quien dijo que a los catalanes nos perdía la estética. Es posible. Pero esta maligna condición tal vez nos permita apreciar mejor la sensibilidad en la obra de los demás. Y ya va siendo hora de consignar, y es a lo que voy, que Francisco Gómez, al que a partir de ahora y en confianza llamaré Paco, algo bajito, más bien feo y de Pamplona, fue, a mi parecer, el mejor fotógrafo de mi generación. Ni más ni menos.

Cuando llegué a Madrid en 1957 para profesionalizarme como fotógrafo, una de las primeras cosas que hice fue ir a la Real Sociedad Fotográfica, donde encontré el mismo ambiente que ya conocía en la Agrupació Fotogràfica de Catalunya. Salonismo a toda leche, pero también gente inquieta y con una obra muy madura, que me acogió maravillosamente, surgiendo una amistad que perduró, Dios mediante, hasta la desaparición de la mayoría de los mismos.

Algunos domingos por la mañana nos juntábamos en el recién construido Barrio de la Concepción, donde vivía Rubio Camín, casado y con dos hijas. Tomábamos café en un bareto y luego nos dispersábamos, cada uno a lo suyo. Leica y Rolleiflex. Fotografiábamos los descampados aledaños y sus gentes, el Arroyo del Abroñigal (hoy M-30), sus viejas casas... A una hora convenida, todos volvíamos al mismo bar. Cervecita, anécdotas pertinentes

y comentarios fotográficos. Luego a casa, donde la mujer, los que la tenían, les había preparado la suculenta.

Los casados eran Cualladó, Paco y Rubio Camín. Los solteros, Ontañón, un servidor y Cantero, el mayor de todos y también el más soltero.

Éramos los seis trotacalles a los que posteriormente llamé, en coña, «La Palangana», y que Ontañón, ágil de mente y oportuno, también plasmó en una imagen en la que aparecemos los seis y en foto dentro de una palangana.

Casualmente, un tiempo después y en una de las reuniones informales que celebrábamos en uno de los bares cercanos a la Real, descubrí la semejanza fotográfica, lógica y coincidente, de una de mis imágenes con otra de Paco. Una ventana blanca en una pared negra. En la mía, yo había decidido concretar el tema acercándome, mientras que Paco, en la suya, había elegido situarlo bellamente en su entorno. Dos formas de ver una realidad.

Otros domingos nos desplazábamos a pueblos de los alrededores de Madrid a hacer ARTE. El mismo sistema: Rolleiflex y Leica. Paseábamos por el lugar, cada uno por su lado, fotografiando viejos, niños y algún que otro perro sorprendido que nos seguía vigilante. Pero para algunos lo más interesante era la arquitectura. También en esto nos aventajaba Paco con su certera sensibilidad para lo íntimo y aparentemente inútil.

Supongo que sería en uno de estos recorridos pueblerinos cuando hizo la foto que, para mí, representa la quintaesencia de Paco: unos ladrillos encima de una pared. La sutil elegancia del ladrillo. No se me ocurre nada mejor que agradecerle el detalle cariñoso de que

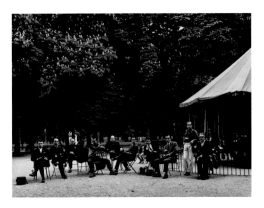

Forcano, Colom, Gómez, Masats, Miserachs, Cualladó, Albero, Basté, Ontañón, Maspons y Cantero. Paris, 1962.

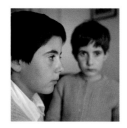

Sin título, 1959

me la mandara como felicitación de una escueta Navidad. La guardo en mi memoria y agradecimiento.

Paco, a la vez que realizaba su obra como aficionado, y durante muchos años, colaboró con la revista *Arquitectura* del Colegio de Arquitectos de Madrid. En solitario, recorría pueblos y ciudades, retratando viejas construcciones prontas a desaparecer y aquellas obras de jóvenes arquitectos que las sustituían. Su ojo personal fue testigo directo de este cambio drástico. En su archivo, felizmente recuperado por Foto Colectania, se puede apreciar que en interiores o exteriores, en viejos y nuevos edificios, se impone su hermosa visión de una época pasada, en la que también existía la ilusión por el futuro ¿iluso? que sentían los nuevos arquitectos. Y Paco lo hizo como era él y su obra, preciso, casi minimalista y nada conceptual, anticipándose.

Por entonces, Paco trabajaba en la sastrería de su tío rico en el centro de Madrid, en la Red de San Luis, esquina con Gran Vía.

El tío era soltero
y Paco su heredero.

No obstante, yo me pasaba alguna vez a verle y tomábamos café en un bar cercano. Hablábamos de fotografía y de mujeres. Los de mi generación éramos todos un poco salidos.

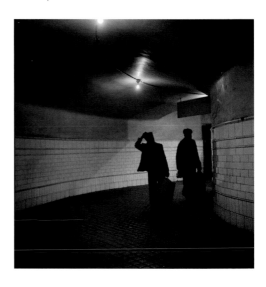

Estación de Atocha, 1957

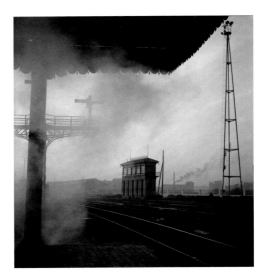

Estación de Atocha, 1956

En mis principios en Madrid y gracias a la mediación de Paco, yo había logrado alquilar una habitación en un barrio fino, en Serrano 108, frente a la Embajada de Estados Unidos, en un edificio propiedad de su ya mencionado tío. Me la alquiló un empleado suyo de la sastrería, en la misma casa en que vivían Paco y su familia. En soledad y por la noche, yo revelaba y positivaba mis primeras fotos madrileñas, montando mi exiguo laboratorio en un pequeñísimo lavabo.

La última vez que nos vimos, Paco ya estaba muy enfermo. Fui a merendar a su casa de Serrano, con Gabriel Cualladó y Fernando Gordillo. Intentamos las bromas de siempre, nuestras viejas maldades e ironías en una habitación más bien triste. Después...

Durante muchos años fuimos vecinos y amigos, y él siguió siendo el mejor, sencillamente.

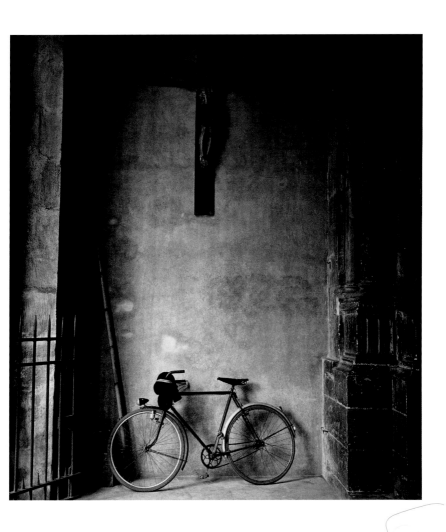

1. Bicicleta en una iglesia, 1963

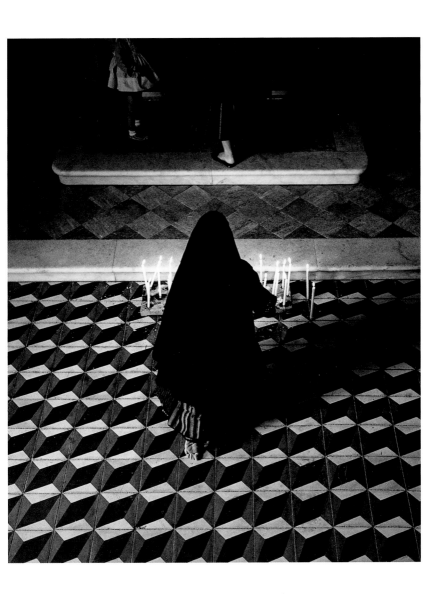

2. Mujer rezando, 1973

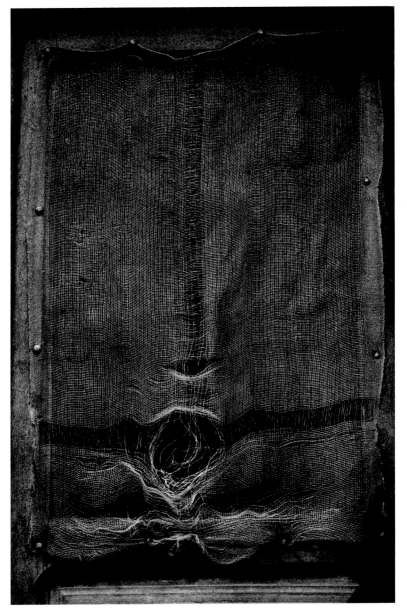

3. Alambrera rota, 1971

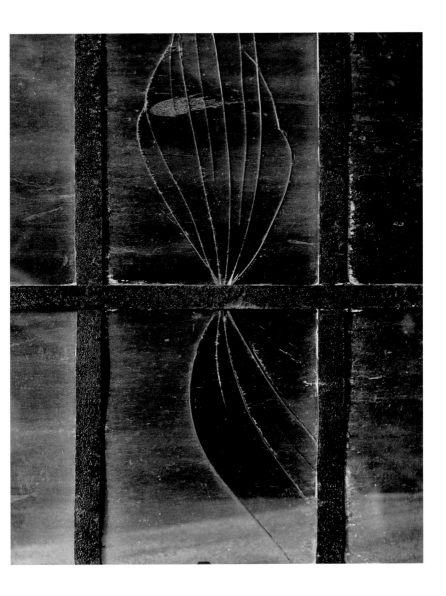

4. Cristal roto, 1958

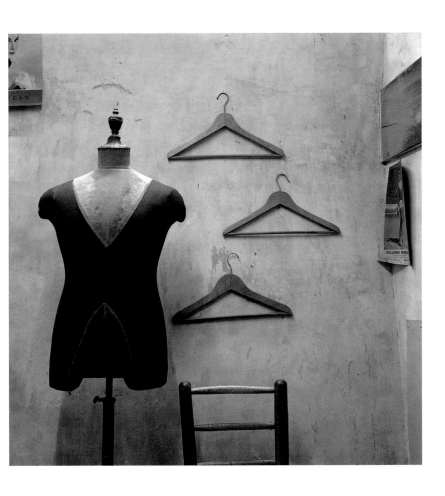

5. Taller tienda, 1962

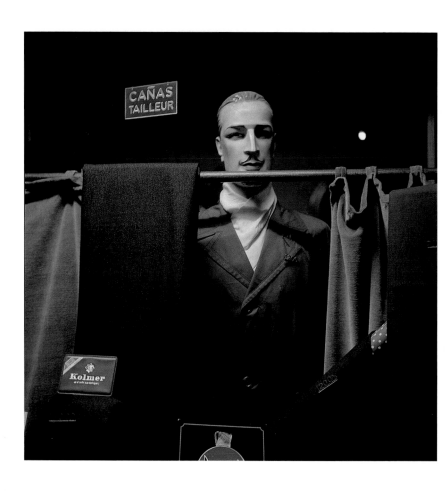

6. San Sebastián, 1960

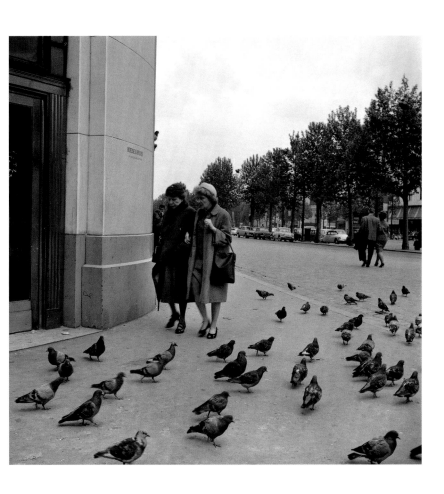

7. Paris, 1962

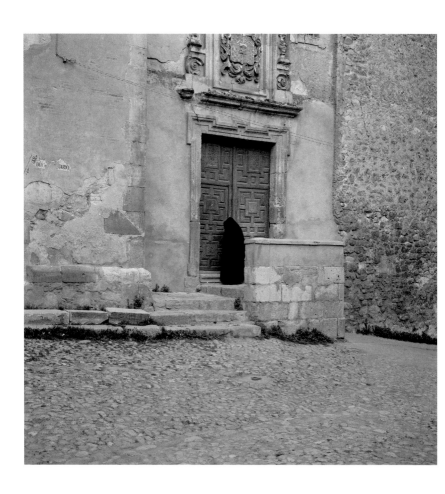

8. Excursión a Cuenca, 1965

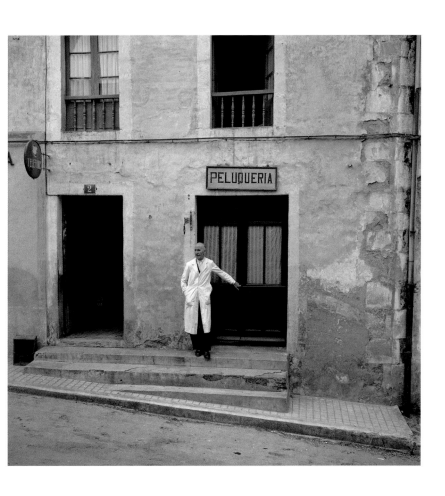

9. San Sebastián, 1960

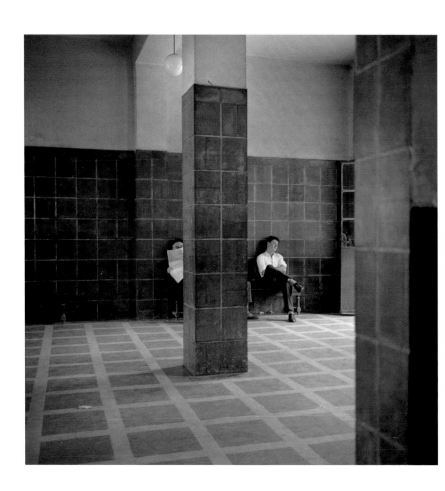

10. San Sebastián, 1958

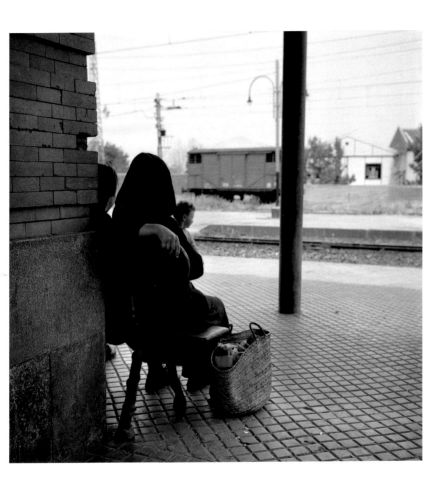

11. San Sebastián, 1958

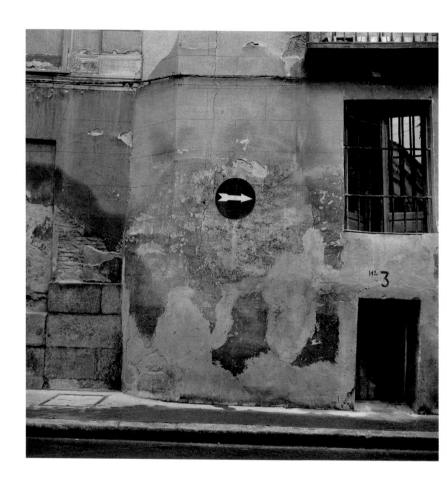

12. Pared con flecha de dirección del tráfico, 1959

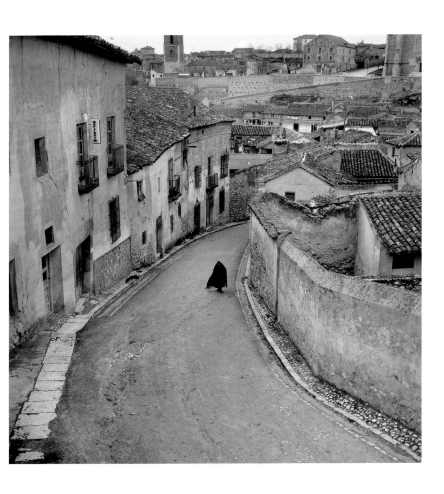

13. Mujer subiendo una calle. Chinchón, 1963

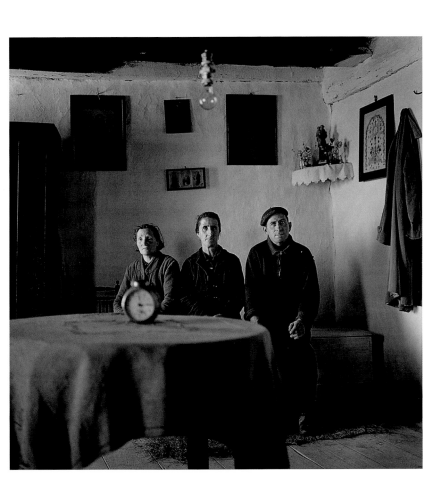

14. Familia de Turégano. Segovia, 1959

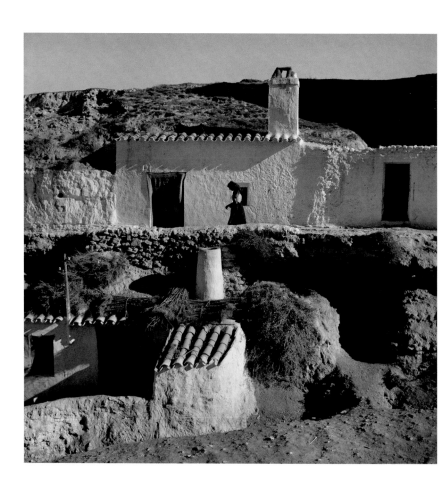

15. La Guardia, Toledo, 1962

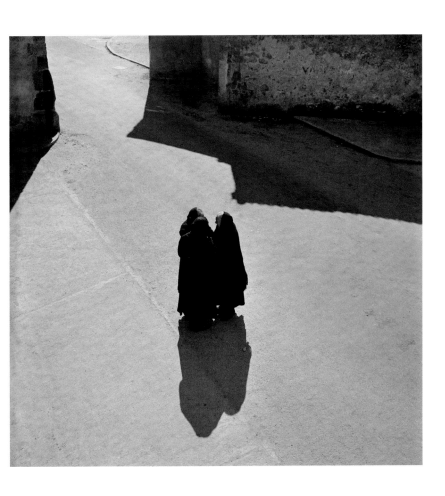

16. Tres mujeres. Turégano, Segovia, 1959

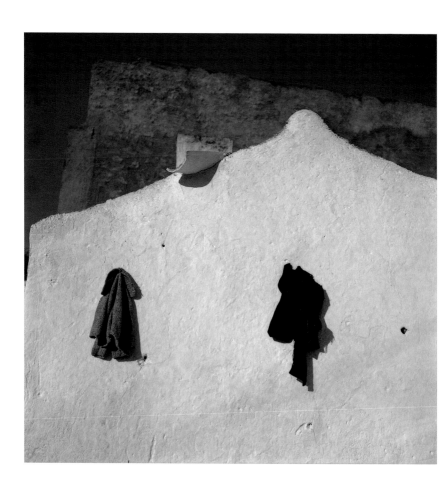

17. La Guardia, Toledo, 1962

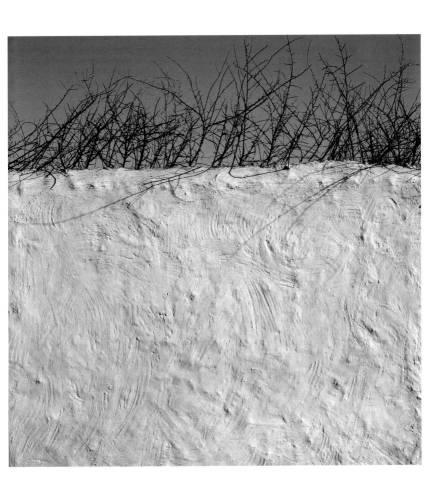

18. La Guardia, Toledo, 1962

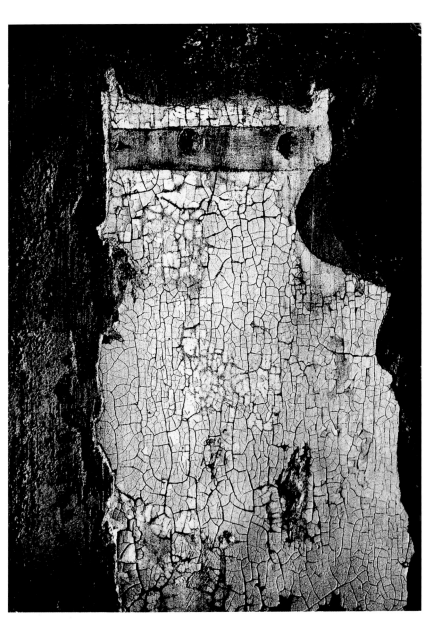

19. Mochuelo y pared en carretera. Toledo, 1962

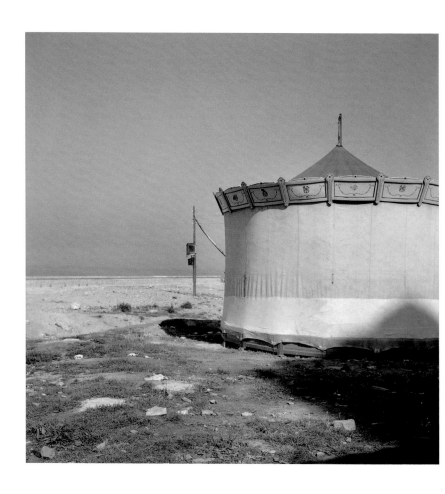

20. San Sebastián, 1958

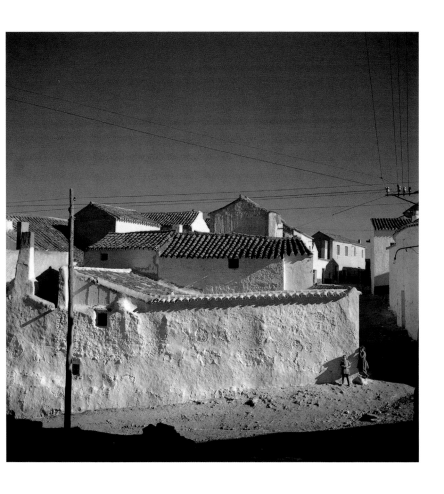

21. La Guardia, Toledo, 1962

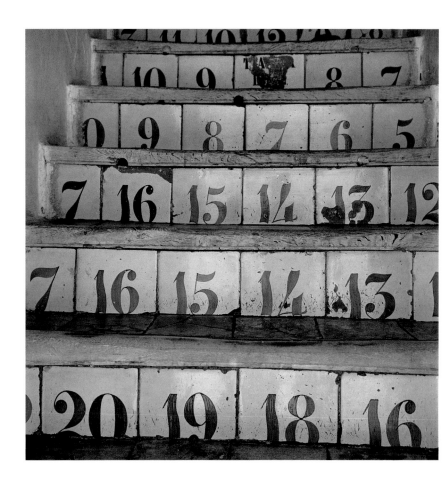

22. Ibiza, 1960

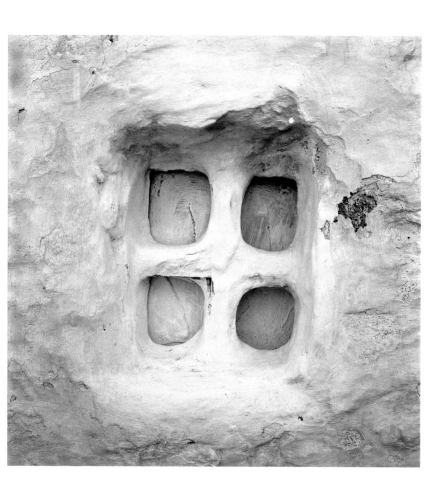

23. Ibiza, 1960

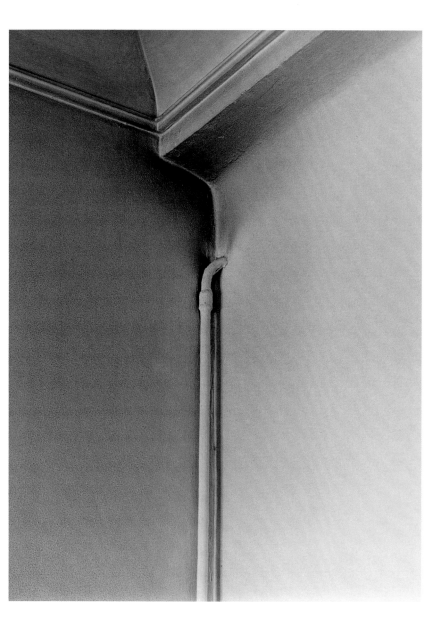

24. Tubería de calefacción, 1975

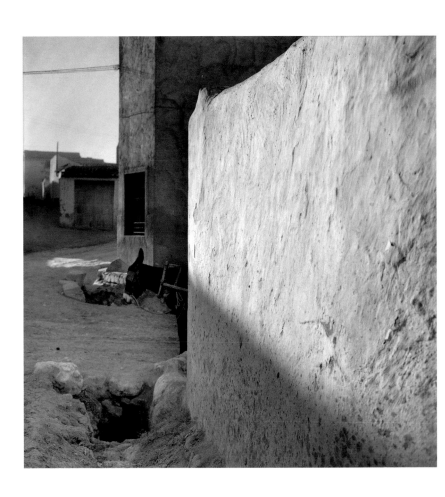

25. La Guardia, Toledo, 1962

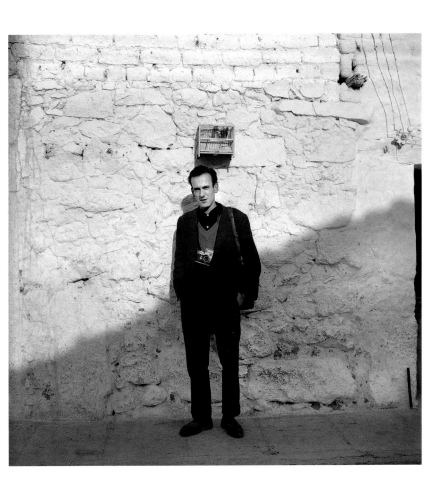

26. Paco Ontañón. El Tiemblo, Ávila, 1959

27. Sin título, 1965

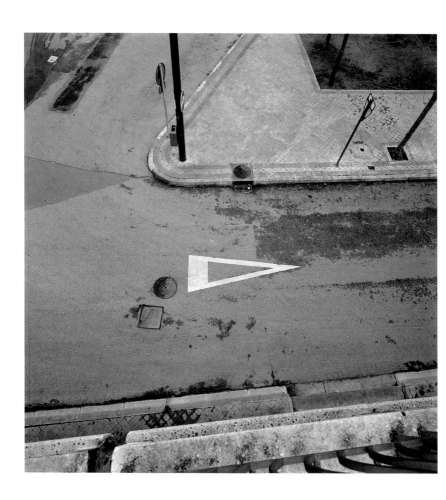

28. Paso elevado en la calle Juan Bravo. Madrid, 1978

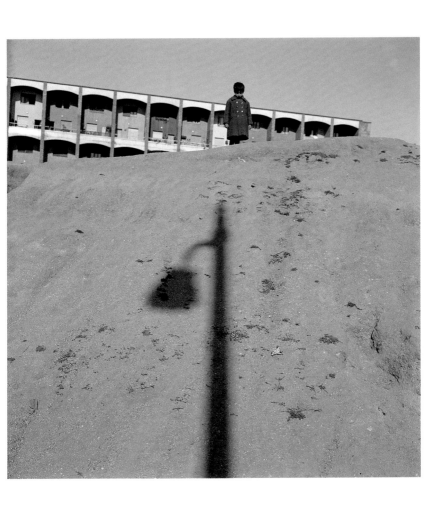

29. Guindalera, Madrid, 1958

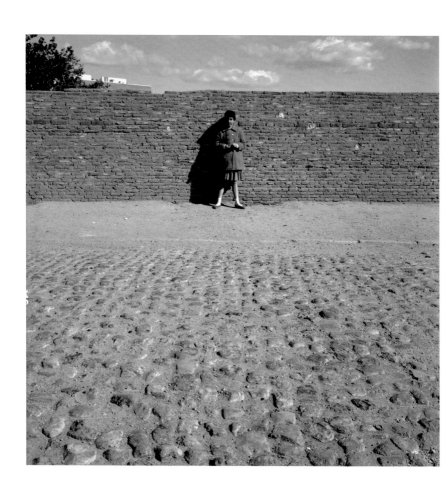

30. Guindalera, Madrid, 1958

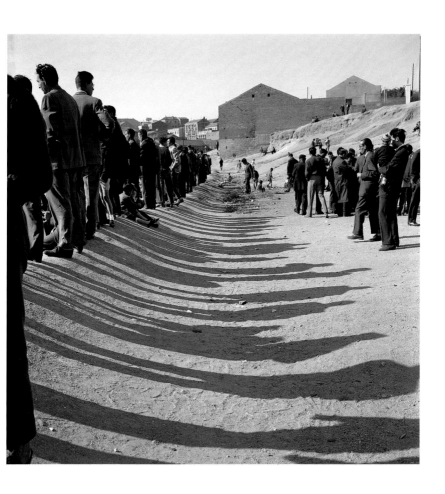

31. Guindalera, Madrid, 1958

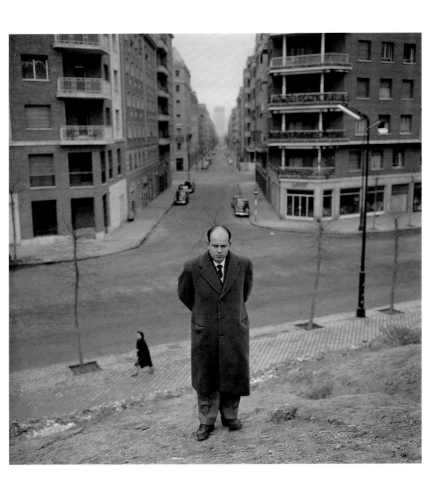

32. Gabriel Cualladó en la calle Cea Bermúdez. Madrid, 1959

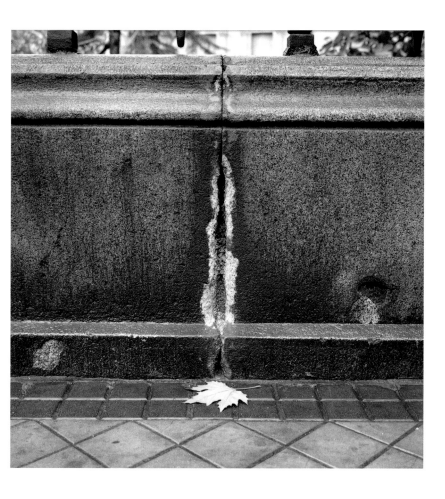

33. Hoja en el suelo, 1978

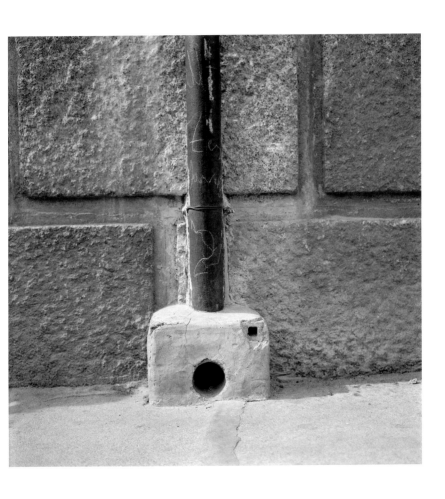

34. Cañería de desagüe, 1958

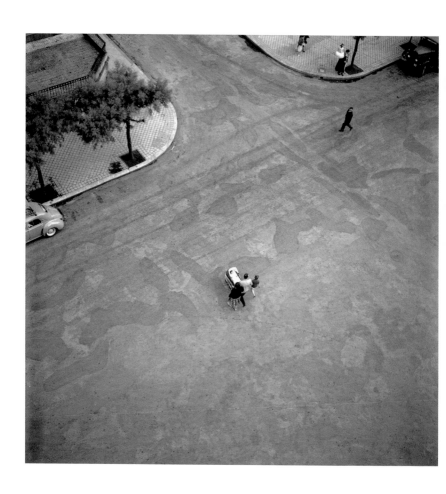

35. San Sebastián, 1960

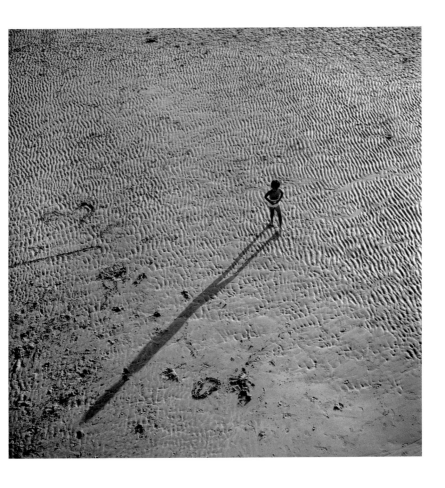

36. Niños por la tarde en la playa. San Sebastián, 1957

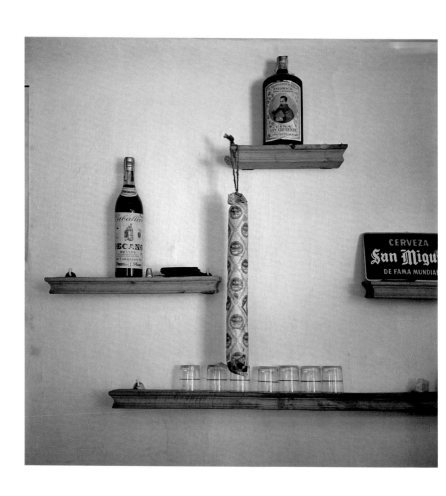

37. Turégano, Segovia, 1959

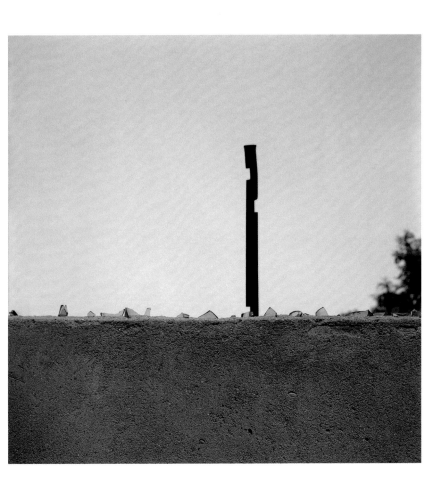

38. Pozuelo, Madrid, 1958

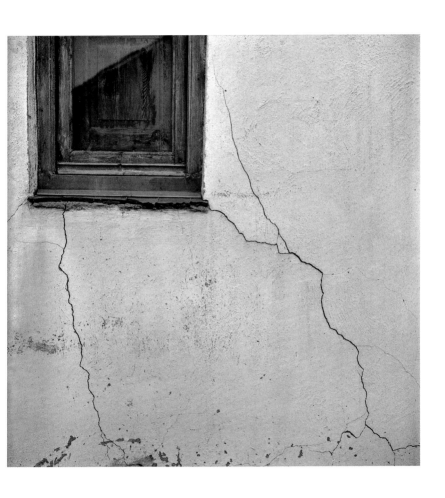

39. Pozuelo, Madrid, 1958

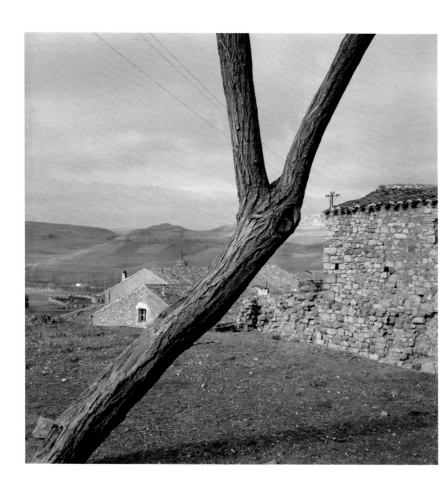

40. Sigüenza, Guadalajara, 1958

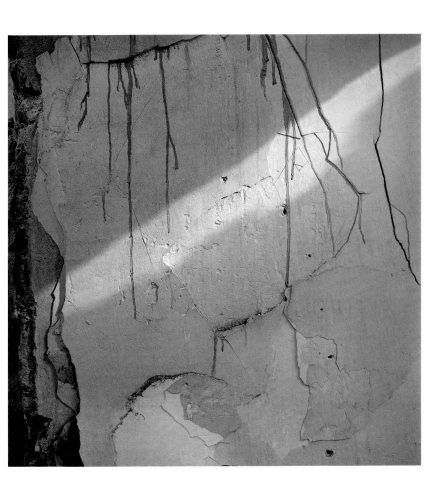

41. Sin título. Sigüenza, 1958

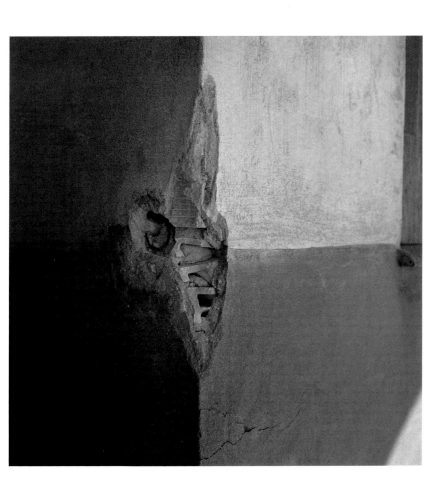

42. Esquina con golpe, 1963

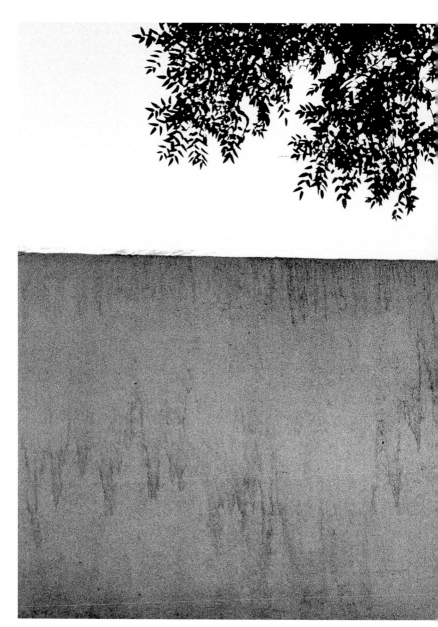

43. Tapia en la calle Toledo. Madrid, 1961

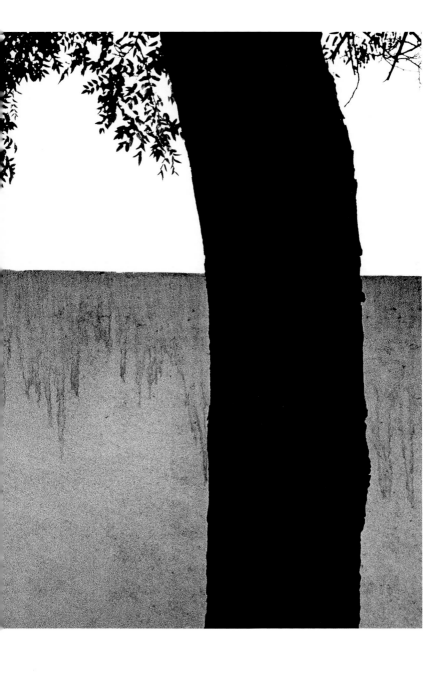

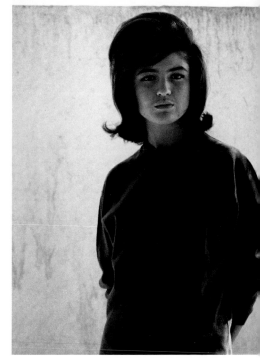

44. Tapia en la calle Toledo, con Marichu. Madrid, 1961

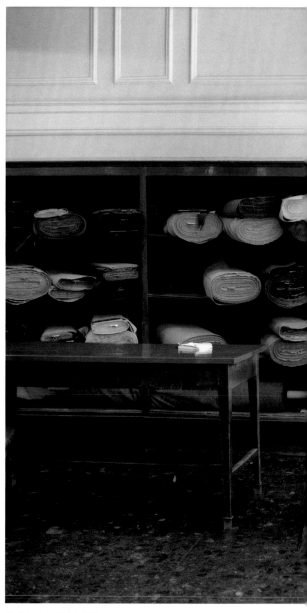

45. Autorretrato. Madrid, 1985

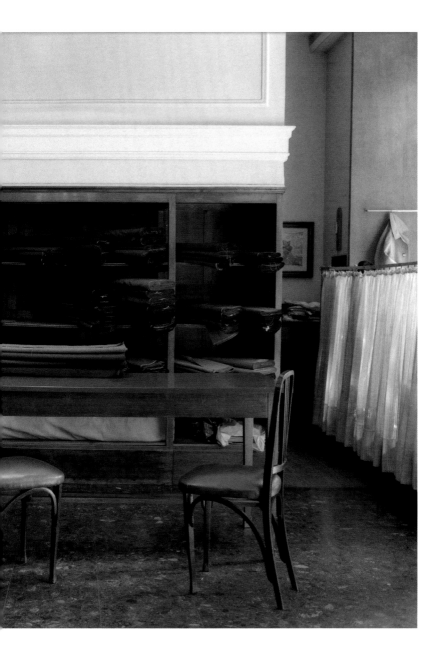

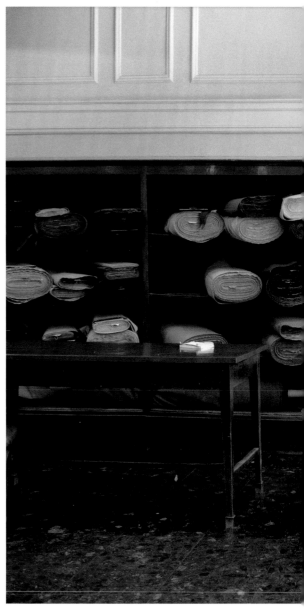

46. Autorretrato. Madrid, 1985

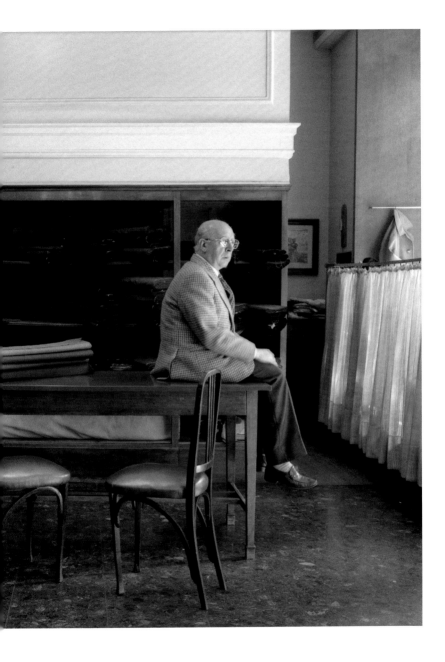

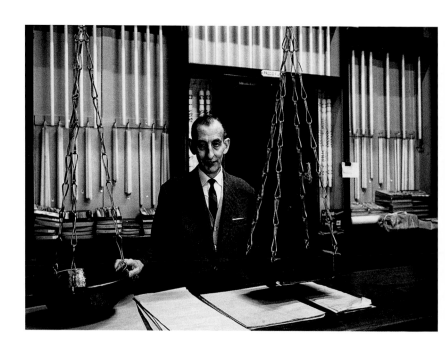

47. Cerero de la calle Atocha. Madrid, 1966

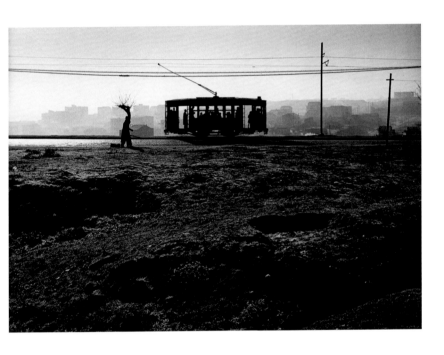

48. Tranvía en el paseo de Extremadura. Madrid, 1959

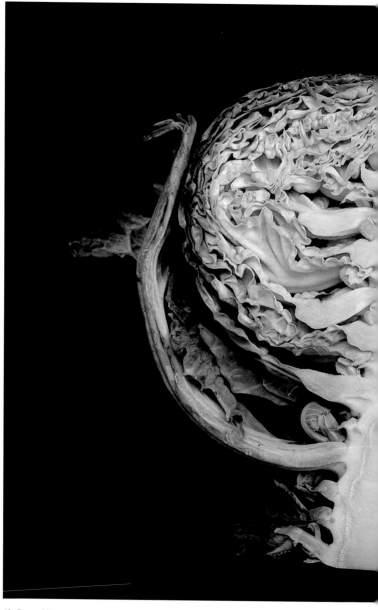

49. Berza, 1964

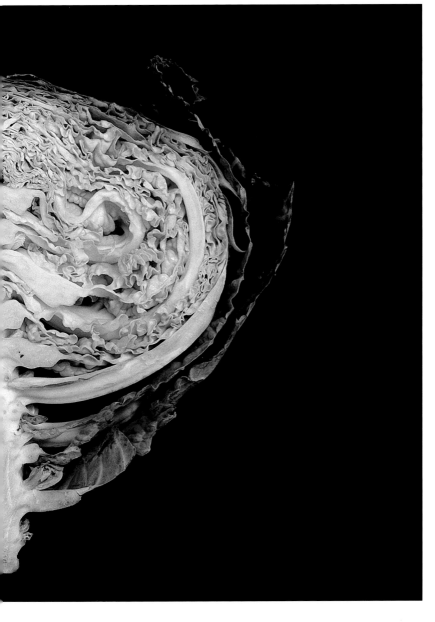

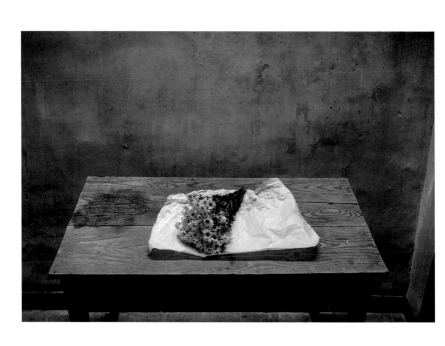

50. Bodegón con margaritas, 1965

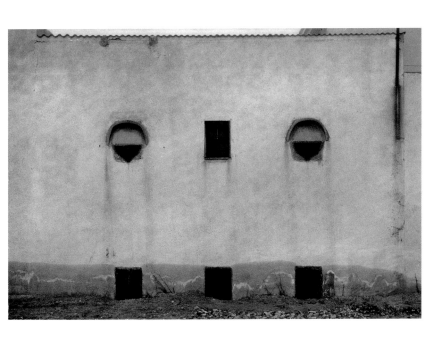

51. Día de niebla. Chamartín, Madrid, 1961

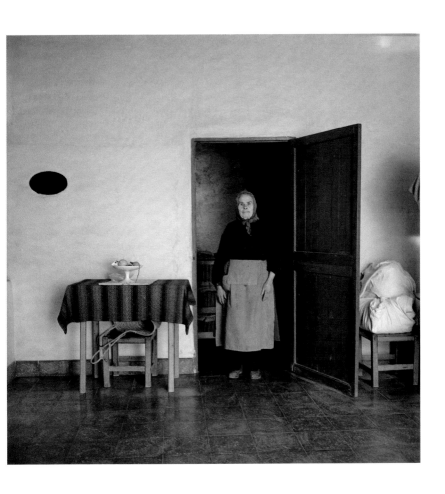

52. Ibiza, 1960

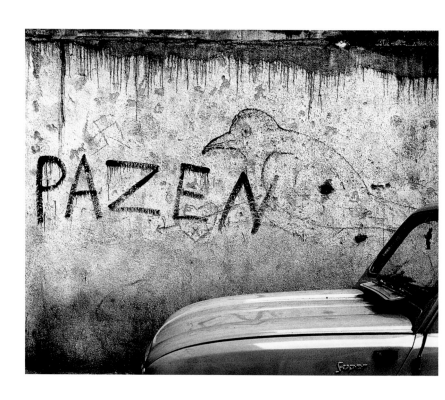

53. Pazen, 1968

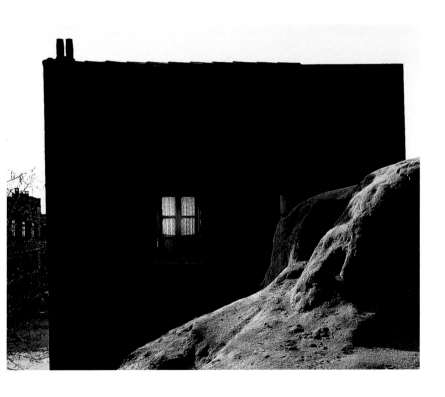

54. Casa negra con ventana, 1961

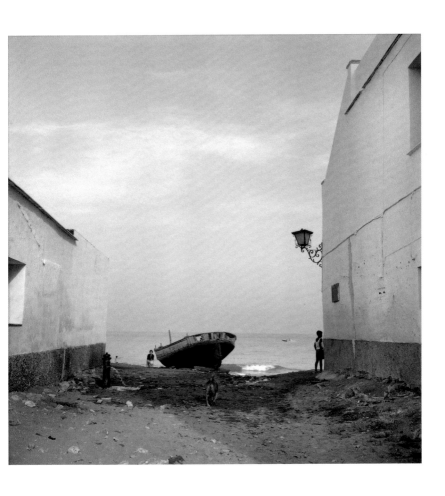

55. Verano en Málaga, 1963

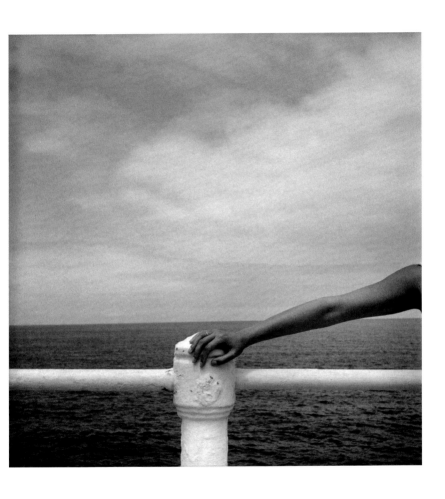

56. San Sebastián, 1957

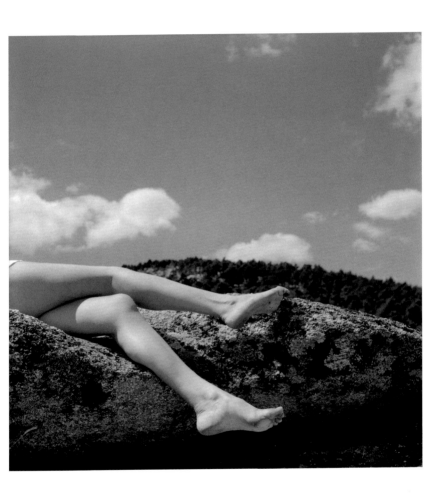

57. Sierra de Guadarrama, Madrid, 1957

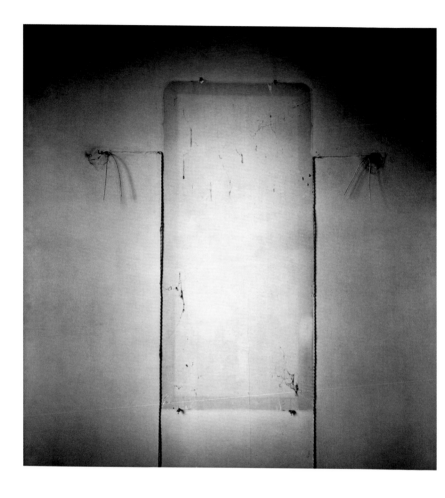

58. Huellas en un espejo, 1979

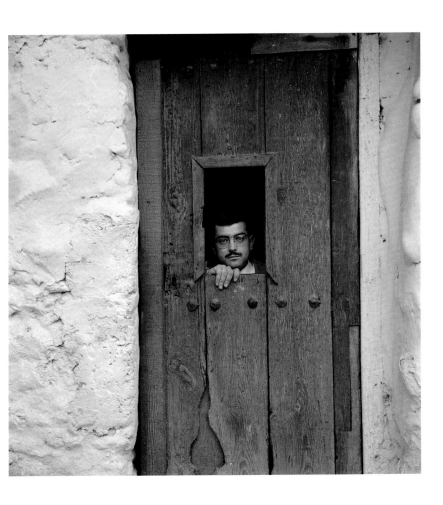

59. Ramón Masats en unas ruinas cerca de Barajas. Madrid, 1962

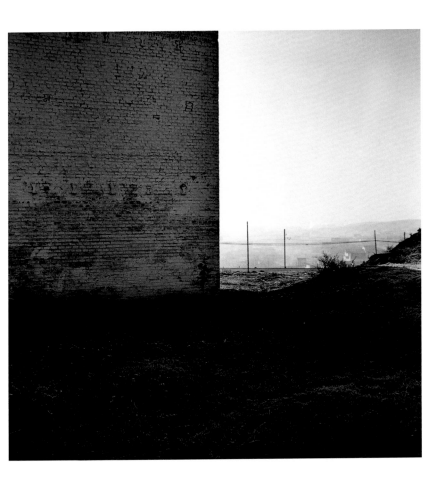

60. Pared horizontal y vertical, 1960

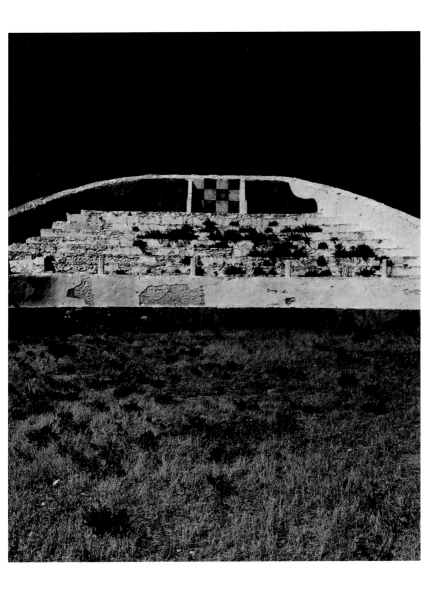

61. Verano en Málaga, 1963

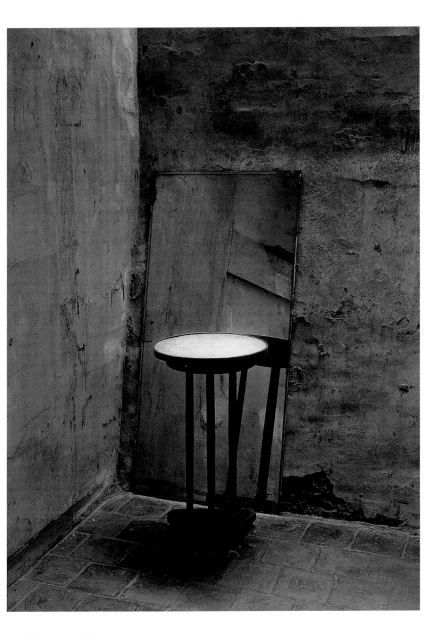

62. Velador con espejo, 1980

63. Sin título, 1958

Cronología

Biografía

1918 Nace en Pamplona.

1956 Ingresa en la Real Sociedad Fotográfica de Madrid. Su formación como fotógrafo la desarrolló de manera autodidacta desde su juventud.

1957 Se asocia con el Grupo Afal de Almería. Expone en una colectiva junto a José Aguilar, Rafael Romero y Gabriel Cualladó, en la Librería Abril de Madrid.

1958 Es seleccionado para el *I Anuario de la Fotografía Española,* publicado por Afal, que reúne a cuarenta y ocho autores que rompían las reglas impuestas hasta el momento en la disciplina española.

1959 Funda La Palangana junto a Gabriel Cualladó, Francisco Ontañón, Leonardo Cantero, Ramón Masats y Rubio Camín. Obtiene el Trofeo Luis Navarro (Conde de Vélez) a la fotografía moderna.

1961 Trabaja como fotógrafo de la revista *Arquitectura*, publicada por el Colegio de Arquitectos de Madrid. Se consolida la Escuela de Madrid, con varios de los miembros de La Palangana, entre ellos Paco Gómez.

1962 Recibe una invitación del Comisariado de Turismo Francés para realizar un trabajo sobre París. Crea los Salones de Fotografía Actual, en Madrid.

1964 Forma parte del consejo de redacción de la revista *Cuadernos de Fotografía* y colabora en la organización de las exposiciones del Aula Fotográfica del Instituto de Cultura Hispánica.

1998 Fallece en Madrid el 23 de abril. Su obra se encuentra en el archivo de la Fundació Foto Colectania.

Exposiciones individuales

1984 Els Quatre Gats. Barcelona.
Primavera Fotográfica de Catalunya. Barcelona.

1987 Galería Forum. Tarragona.

1995 *La emoción construida*. Fundación "la Caixa". Barcelona.

Exposiciones colectivas

1957 Galería Abril. Madrid.

1958 *Joven fotografía española*. Exposición del Grupo Afal. Salón Internacional Albert I, organizado por el Cercle Royal Photographique de Charleroi (Bélgica).
Fotógrafos de nueva generación. Exposición del Grupo Afal en la II Bienal Internacional de la Fotografía, por invitación de Pescara (catálogo). Galería de Arte Moderno de Milán (Italia).

1959 *Grupo Afal*. Photo-Cine Club Bandeirante. São Paulo
(Brasil); Círculo de Bellas Artes. Lyon (Francia); Iberico-
amerikanische Bibliotek, Múnich (Alemania).
Photographes d'Espagne & de France. Exposición del Grupo
Afal y del Club Photographique les 30x40. Biblioteca de la
Embajada Española en París (Francia). Itinerante por Moscú
(ex URSS), Berlín (Alemania), Roma, Fermo y Milán (Italia).

1960 Exposición Gómez-Cualladó. Sala Aixelà de Barcelona, Darro
de Madrid y Teka de Bilbao.

1962 Galería Biosca. Madrid.

Aixelà. Barcelona.

Mostra Internazionale di Fotografia. Sala Giustinian. Venecia
(Italia).

1963 *Fotografía española actual*. Salón de la Imagen de Barcelona.

1966 Interpress Foto. Moscú (ex URSS).

1974 Exposición Gómez-Cualladó. Sociedad Fotográfica de
Guipúzcoa. San Sebastián.

1976 *Primera muestra de la fotografía española*. Galería Multitud.
Madrid.

1978 *Fotografía española*. Rencontres Internationales de la
Photographie d'Arles (Francia).

Exposición Gómez-Cualladó. Sociedad Fotográfica de
Guipúzcoa. San Sebastián.

1979 *Fotografías recientes*. Exposición Gómez-Cualladó. Real
Sociedad Fotográfica de Madrid.

1980 Semana Internacional de Fotografía. Guadalajara.

1983 *Humanizar la Tierra*. Madrid.

1985 Semana Internacional de Fotografía (catálogo). Diputación de
Guadalajara.

Seis fotógrafos de la Escuela de Madrid (catálogo). Real
Sociedad Fotográfica de Madrid.

1987 *Echos d'Espagne* (catálogo). Troisième Quinzaine
Internationale de la Photographie de Merignac (Francia).

1988 *Fotógrafos de la Escuela de Madrid, obra 1950-1975*
(catálogo). MEAC. Madrid.

Fotografía española desde 1950 hasta nuestros días. Feria
Internacional de Bari y galería II Diaframma de Milán (Italia).

1991 *Grupo Afal, 1956-1991* (catálogo). Almediterránea 92. Almería.

1992 *Temps de silenci: panorama de la fotografía espanyola dels anys
50 i 60* (catálogo). Barcelona, París y otras ciudades. Organizada
en el marco de la Primavera Fotográfica de Catalunya.

Exposición de miembros de la Real Sociedad Fotográfica de
Madrid. China.

La fotografía española en el 92. Soria.

Colecciones

Museo Nacional Centro de Arte Reina Sofía. Madrid.

Instituto Valenciano de Arte Moderno (IVAM). Valencia.

Almediterránea. Almería.

Fundació Foto Colectania. Barcelona.

Fundación Telefónica. Madrid.

Ramón Masats

Miembro fundador de los grupos La Palangana y Afal, en los que se reunieron los más creativos y vanguardistas fotógrafos españoles de la segunda mitad del siglo XX. Ha pertenecido a la Agrupació Fotogràfica de Catalunya y a la Real Sociedad Fotográfica de Madrid. Desde 1956, su trabajo ha sido reconocido con diversos e importantes galardones, como el trofeo Luis Navarro de Fotografía Moderna, el Premio Bartolomé Ros de PHotoEspaña 2001, el Premio de Cultura de la Comunidad de Madrid 2002 y el Premio Nacional de Fotografía en 2004. Ha publicado libros míticos de la disciplina fotográfica, como *Neutral Corner*, *Los sanfermines*, *Viejas historias de Castilla la vieja*, *Toro* y *Ramón Masats. Fotografías*.

A founding member of the La Palangana and Afal groups, where the most creative avant-garde Spanish photographers of the second half of the twentieth century used to meet, Masats has belonged to the Photographic Association of Catalonia and the Royal Photographic Society of Madrid. From 1956 onward, his work has received various major awards, such as the Luis Navarro Modern Photography Trophy, the PHotoEspaña 2001 Bartolomé Ros Prize, the Community of Madrid's 2002 Culture Prize and Spain's 2004 National Photography Prize. He has published renowned books on photography, including *Neutral Corner*, *Los sanfermines*, *Viejas historias de Castilla la Vieja*, *Toro* and *Ramón Masats. Fotografías*.

Paco Gómez and the Subtle Elegance of Brick

Ramón Masats

I believe it was Unamuno who said that aesthetics were the downfall of the Catalan people. That may be, but perhaps this malign condition helps us better appreciate sensitivity in the work of others. And the time has come to put on record, as I intend to do, that in my opinion, Francisco Gómez, who from now on and in confidence I shall call Paco, a fairly short, rather ugly man from Pamplona, was no more or less than the best photographer of my generation.

Upon arriving in Madrid in 1957 to become a professional photographer, one of the first things I did was visit the Royal Photographic Society, where I found the same atmosphere I had known in the Photographic Association of Catalonia. It was "salonism" through and through, but also interesting people with very mature work who offered me a marvellous welcome and a friendship that was to last, God willing, until most of them had departed.

Some Sunday mornings, we would get together in the newly constructed Concepción District, where Rubio Camín lived with his wife and two children. After having a coffee at a small bar we would disperse, each to do his own thing. Leica and Rolleiflex. We photographed the undeveloped land nearby, the people, the Arroyo del Abroñigal (today the M-30 ring road), old houses, etc. At the agreed time, we would all return to the same bar for beer, pertinent anecdotes and comments on photography. Then home, where the wives had a succulent meal awaiting those who were married. The married men were Cualladó, Paco and Rubio Camín, the bachelors Ontañón, myself and Cantero, who was the oldest and the greatest bachelor.

We were the six "street-trotters" whom I later jokingly dubbed "La Palangana" (washbasin). Ontañón, always timely and quick on the uptake, shot an image where the six of us appear in photos within such a basin.

Some time later in one of the informal gatherings we used to hold in a bar near the Royal Photographic Society, I discovered by chance a logical photographic resemblance between one of my images and one of Paco's: a white window in a black wall. Mine dealt with the subject by approaching it, whereas Paco had chosen to place it beautifully within its surroundings. Two ways of viewing the same reality.

Other Sundays, we would go to villages near Madrid to produce ART using the same Rolleiflex / Leica system. We would

walk around the area, each on his own, photographing old people, children, and one or two of the surprised dogs that watchfully followed us. But for some, architecture was of greatest interest. Paco was also ahead of us there with his keen sensitivity for the intimate and apparently useless.

I suppose it was in one of these village routes that Paco made the photograph that for me is the quintessence of his work: a brick on top of a wall. The subtle elegance of a brick. I can only thank him for the affectionate gift he sent as a greeting one lean Christmas. It is stored in my memory and gratitude.

While still an amateur, Paco collaborated for many years with the *Arquitectura* journal, published by the Madrid Architects Association. He would visit villages and cities alone, photographing old buildings that were soon to disappear and the works by young architects that were replacing them. His personal gaze directly witnessed this drastic change. His files, fortunately recovered by Foto Colectania, show interiors and exteriors in old and new buildings, a beautiful vision of the past that also reflects the new architects' (ingenuous?) dream of the future. And all in the style that characterised Paco and his work: precise, almost minimalist, never conceptual and anticipating what was to come.

Back then, Paco worked in a tailor's shop belonging to his wealthy uncle in the centre of Madrid, at the intersection of Red de San Luis with Gran Vía.

> *El tío era soltero*
> *y Paco su heredero.*
> (His uncle was a bachelor
> and Paco his heir.)

Occasionally I would drop by to see him and have coffee at a nearby bar, where we talked about photography and women. Everyone was a bit horny in my generation.

At the beginning and thanks to Paco, I rented a room in a good Madrid neighbourhood: Serrano Street 108, facing the American Embassy in a building belonging to the uncle already mentioned. An employee in the tailor's shop rented it to me in the same apartment house where Paco and his family lived. While alone at night, I developed and printed my first photographs of the city, setting up my meagre darkroom in a minute lavatory.

Paco was already very ill the last time we saw each other. I went to have tea at his home on Serrano Street with Gabriel Cualladó and Fernando Gordillo. We tried out the usual jokes and malicious, ironic remarks in a room that was rather sad. Afterward...

For many years we were neighbours and friends and he continued to be simply the best.

PHoto**Bolsillo**

Director de la Biblioteca PHotoBolsillo / Series Editor:
Chema Conesa

Diseño original / Original Design:
Fernando Gutiérrez

Producciòn / Production:
Paloma Castellanos

Papel / Paper:
Portada impresa en Idéal Mate, 300 g/m² de ArjoWiggins
Interior impreso en Absolut Mat, 160 g/m² de ArjoWiggins

Fotomecánica / Photomechanics:
Cromotex

Impresión / Printer:
Brizzolis

Copyright de las imágenes / Image Copyright:
Paco Gómez

Toda la obra de Paco Gómez se encuentra en
la Fundació Foto Colectania

Copyright del texto / Text Copyright:
Ramón Masats

Copyright de la traducción / Translation Copyright:
Herran Coombs

Copyright de la presente edición / Present Edition Copyright:
La Fábrica
Alameda, 9
28014 Madrid
Tel.: 34 91 360 13 20
Fax: 34 91 360 13 22
e-mail: edicion@lafabrica.com
www.lafabricaeditorial.com

ISBN:
978-84-96466-71-5

Depósito legal:
M-7488-2008

Impreso en España / Printed in Spain

Una coedición entre / A Coedition Between:

Biblioteca PHotoBolsillo

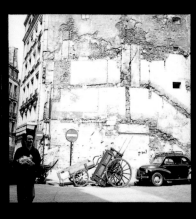
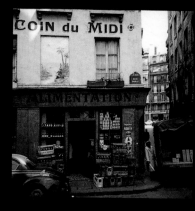
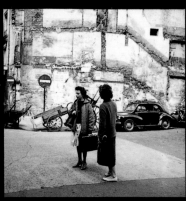
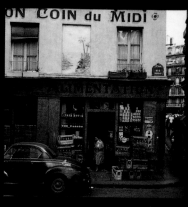

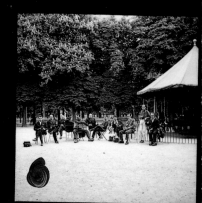